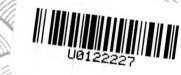

钦定三希堂法帖（十七）

吴琚《杂诗帖》《识语并焦山题名》《寿父帖》，朱敦儒《尘劳帖》，赵令畤《赐茶帖》，史浩《霜天帖》，范成大《向蒙垂海帖》《致先之帖》《雪晴帖》《尊妗帖》，陆游《与仲躬帖》《桐江帖》《秋清帖》，汪应辰《致子东学士尺牍》，张即之《适闲帖》《自遣用鲁山老僧韵》《腊八日早漫成》《怀保叔寺铺公》，杜良臣《致忠吾新恩中除贤弟》，朱熹《与彦修少府帖》《六月五日帖》，赵孟坚《致严坚中太丞尺牍》，沈复《题十六应真记》，王升《衰老帖》，王庭筠《法华台帖》《道林帖》

陆有珠　主编

广西美术出版社

前 言

　　《三希堂法帖》，全称为《御刻三希堂石渠宝笈法帖》，又称为《钦定三希堂法帖》，正集32册236篇，是清乾隆十二年（1747年）由宫廷编刻的一部大型丛帖。

　　乾隆十二年梁诗正等奉敕编次内府所藏魏晋南北朝至明代共135位书法家（含无名氏）的墨迹进行勾摹镌刻，选材极精，共收340余件楷、行、草书作品，另有题跋200多件、印章1600多方，共9万多字。其所收作品均按历史顺序编排，几乎囊括了当时清廷所能收集到的所有历代名家的法书墨迹精品。因帖中收有被乾隆帝视为稀世墨宝的三件东晋书迹，即王羲之的《快雪时晴帖》、王珣的《伯远帖》和王献之的《中秋帖》，而珍藏这三件稀世珍宝的地方又被称为三希堂，故法帖取名《三希堂法帖》。法帖完成之后，仅精拓数十本赐与宠臣。

　　乾隆二十年（1755年），蒋溥、汪由敦、嵇璜等奉敕编次《御题三希堂续刻法帖》，又名《墨轩堂法帖》，续集4册。正、续集合起来共有36册。乾隆帝于正集和续集都作了序言。至此，《三希堂法帖》始成完璧。至清代末年，其传始广。法帖原刻石嵌于北京北海公园阅古楼墙间。《三希堂法帖》规模之大，收罗之广，镌刻拓工之精，以往官私刻帖鲜与伦比。其书法艺术价值极高，代表着我国书法艺术的最高境界，是中国古典书法艺术殿堂中的一笔巨大财富。

　　此次我们隆重推出法帖36册完整版，选用文盛书局清末民初的精美拓本并参考其他优质版本，用高科技手段放大仿真影印，并注以释文，方便阅读与欣赏。整套《三希堂法帖》典雅厚重，展现了古代书法碑帖的神韵，再现了皇家御造气度，为书法爱好者提供了研究、鉴赏、临摹的极佳范本，更具有典藏的意义和价值。

御刻三希堂石渠寶笈法帖第十七册

宋吳琚書

神物登天撄可
騎如何孔甲但能

羁当时若更无刘
累龙意茫然岂
得知
忘归不觉鬓

毛班好事乡人尚
往还断岭不遮西
望眼送君直过楚
王山

卞和游幽冥谁
能证奇璞冀颜
神龙来扬光以
见�

释文

卞和潜幽冥谁
能证奇璞冀愿
神龙来扬光以
见烛

屏居南山下临此
岁方秋惜哉时不
与日暮无轻舟
柳惠善直道孙登

庶人写怀良未远

感赠以书绅

颙飞安得翼欲

济河向风长

叹息断绝我中
肠

吴琚《识语并焦山题名》

杞宋文献不足而礼无
所取证
先圣悯之今观唐李氏
谱牒
命诰宛然具存乃知来
裔

善守其家者如此揽卷
为
之三叹时淳熙岁丙午
中秋
后四日书于淮东总饷
官舍
延陵吴琚　九月廿六
日
焦山题名
延陵吴居父解组襄阳
汝

阴孟子开临邛常叔度
皆一时
秩满联舟东下泊紫金
山越
三日来浮玉观新建飞
仙亭
又三日绝江而南绍熙
辛亥
季秋丙寅题
吴琚《寿父帖》
比总总附书谅只在下

旬可到途中收十月三
手筆并詩深以為慰

释文

旬可到途中收十月三
日
手笔并诗深以为慰
示喻已悉襄州之行非
所惮也不谓以常式辞
免就降政命辞难

避事何以自文不知阅
古之意如何今必有定
论
矣十九日入京西界交
割
安抚司职事廿日方得
改差札子已具辞免且

在郢州境上伺候回
降若省札更迟数日
则已到襄阳郢去襄
只二百余里江陵亦然
岁晚客里进退不

释 文

14

能勢須等候月十日方
見次第地遠往返動
是許時遠宦非便殆此
類也旅中燈下作此言
不盡意余希加愛不宣

15

十月旬珥上
壽父判寺寺簿
賢弟
華勢峻峭絕似元章

宋朱敦儒書

释 文

十月廿日琚上
寿父判寺寺簿
贤弟
乾隆皇帝跋
笔势峻峭绝似元章
宋朱敦儒书

朱敦儒《尘劳帖》

敦儒再拜别后尘劳都
不果
寓书亦寂不蒙
寄声第勤尚想比日想
诸况安适向者李西台
书久
尘文府乞

付示久不见此书日夜
梦想
告密封付此兵回也必
不以煎迫为罪愧悚愧
悚偶作
书多不能觊缕何日得相
从
于黄岗怀玉间临书

释 文

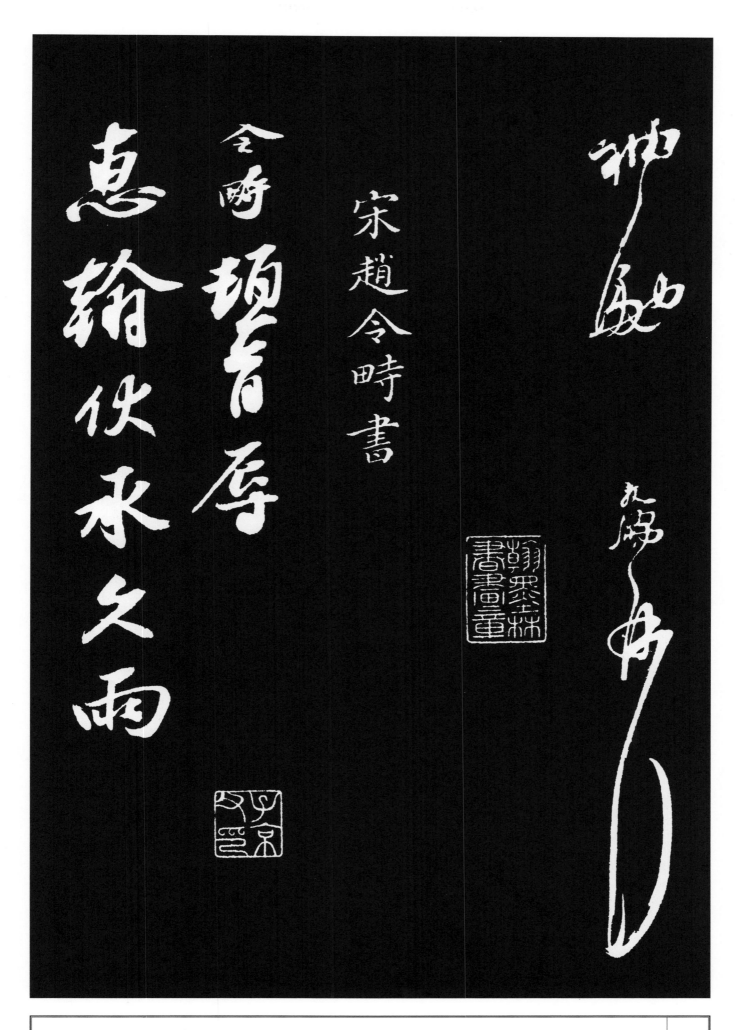

宋趙令時書

今兩頓首辱
惠翰伏承久雨

神馳敦儒再拜

釋 文

神馳敦儒再拜
宋赵令畤书
赵令畤《赐茶帖》
令畤顿首辱
惠翰伏承久雨

起居佳勝蒙
饷梨栗愧荷比拜
上恩賜茶分一餅可奉
尊堂餘冀
為時自愛不宣

起居佳胜蒙
饷梨栗愧荷比拜
上恩赐茶分一饼可奉
尊堂余冀
为时自爱不宣

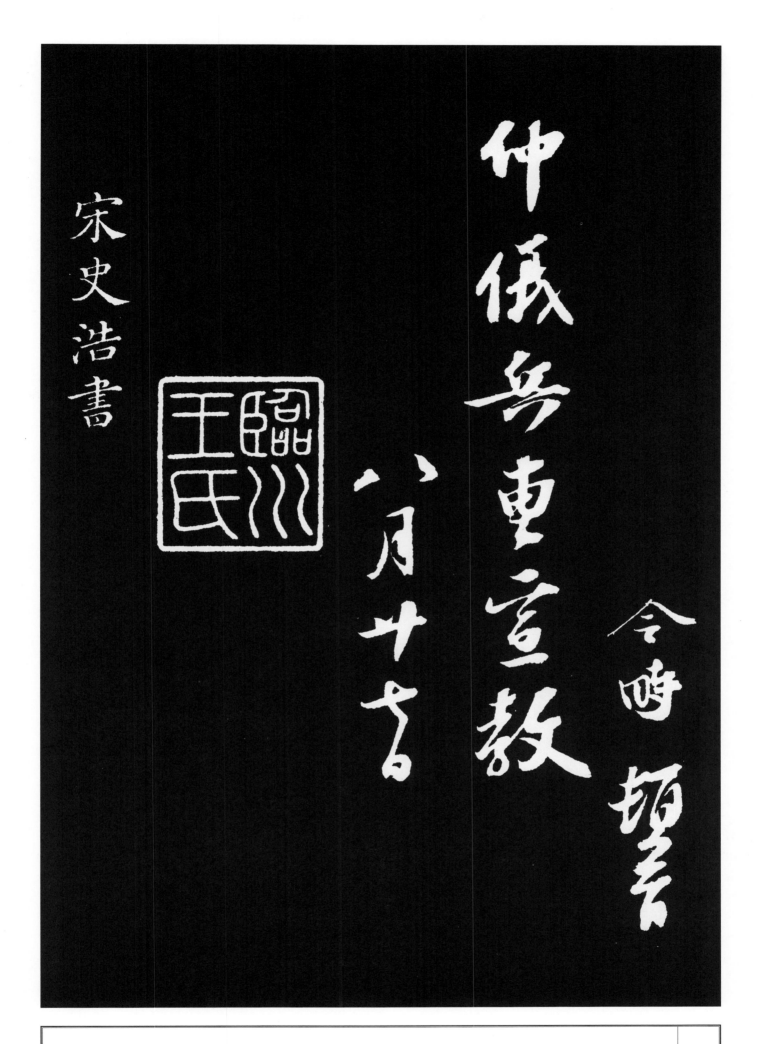

宋史浩書

释文

令時頓首
仲仪兵曹宜教
八月廿七日
宋史浩书

聖恩垂允而叨冒過分實不遑寧自
非疇昔吹奬有素何以得之
感佩殆不容言未由面謝臨
風惘然尚幾惠時倍萬

（右側釋文）

史浩《霜天帖》

浩伏以霜天劲凛恭惟
观使大观文丞相珍馆
靖夷
神明扶祐
钧侯动止万福浩衰老
请
挂冠已荷
圣恩垂允而叨冒过分
实不遑宁自
非畴昔吹奖有素何以
得之
感佩殆不容言未由面
谢临
风惘然尚几惠时倍万

22

释 文

保厚以迟
再入之宠 不任恳恳之
剧
右谨具
呈
太保保宁军节度使魏
国公致仕史　浩札子

宋范成大書

25

即飞介见谕当即日回
报不
敢复如前日之迟徊二
则本欲
力拙自书而劣体日增
倦乏
不能如愿不知吴兴想
不乏
能书者就令朱书于石
尤良
便耳挥汗草率

略不罪不罪成大再拜
范成大《致先之帖》
成大顿首再拜
先之司门朝奉贤表雪
后奇寒缅惟
履候公余

27

释 文

万福别浸久企仰日深
向辱
寄书具报草草今兹复
奉
惠翰知近问为慰仆衰
飒如昨无足道自
昆仲出仕邻里已往还
稀
疏近又从善持节愈无
聚首一

释文

笑之适殊觉离索也前
辱
须委甚欲为宛转法司
为闲
冷之久度不能响应故
久而
未有寸效然常常在怀
也
受之未有归期五哥且
得安乐不知已满未或
谓恐来

29

释文

杨家园宅居止是否手
冻体倦作报草草未间
愿言
多爱前顷知擢不宣
成大顿首再拜
先之司门朝奉贤表

释文

昨辱

范成大《雪晴帖》

惠字至慰雪晴奇寒以

仆之

瑟缩遥知

释文

公之为沉也范子二轴
各为
题数字纳去幸为分付
属此
寒冷不得与渠少款曲
每念
右史同年为之凄断王
生所
作隶古千文可得一观
否方子

释 文

文字挨排不行只得以
来年
今小大尚未回得维垣
亲札间
数日阔區来者又数处
殆
成苦相不可具言成大
顿首
养正监庙奉议贤友

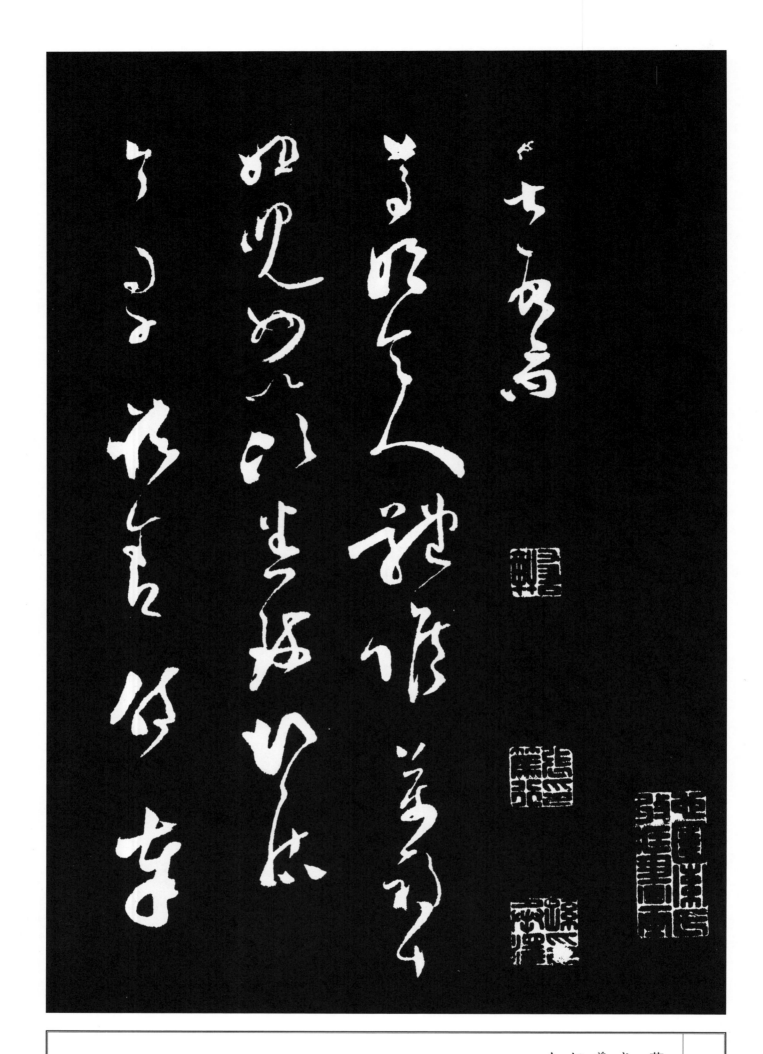

释 文

范成大《尊妗帖》

成大顿首上问
尊妗令人体候万福十
姐儿女以次悉致起居
今司子诸舍侍奉

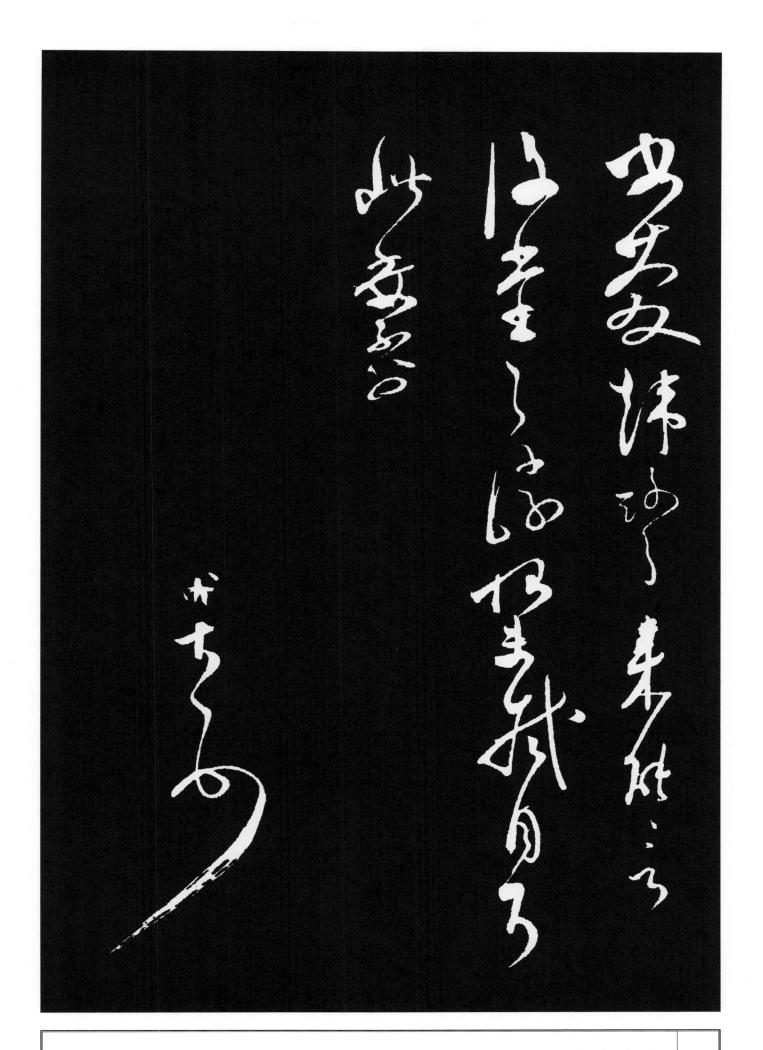

书庆韩□□来能言
后堂之胜恨未拭目耳
此委不外
成大顿首

宋陸游書

游頻言百拜上啟

仲躬侍郎老兄台座拜違

言付又復累月馳仰無俄頃

释 文

忘顾以野处穷僻距
京国不三驿邈如万里
虽闻
号召登用皆不能以时
修
庆惟有愧耳东人流殍
满
野今距麦秋尚百日奈
何如仆

释文

辈既忧饿死又畏剿劫
日夜
凛凛而霪雨复未止所
谓麦又已
堕可忧境中矣朱元晦
出
衢婺未还此公寝食在
职事
但恐儒生素非所讲又
钱粟有

限事柄不颏二未可责罢尧发能

活此人也游去台评岁尚

两月庙堂闻亦衰其穷於

赋于至薄斗升之禄亦未去

竟何如日望

释文

限事柄不颏亦未可责
其必能
活此人也游去台评岁
满尚
两月庙堂闻亦衰其穷
然
赋予至薄斗升之禄亦
未知
竟何如日望

公共政如望歲也無階
參省所冀以時
崇護即慶
延登不宣
游頓首再拜上啟

而代者督趣甚切不免
用此月
下浣登舟愈远
门阑心目俱断然
亲家赴镇亦不过数月
间
彼此如风中蓬未知相
遇复在何日凭纸黯然
惟日望

召归遂跻
禁途为亲旧之先尔
游惶恐再拜

陆游《秋清帖》

游惶恐再拜上启
原伯知府判院老兄台
座拜违

言侍遂四閲月區區懷仰未嘗

去心即日秋清共惟

典藩雍容

神人相助

台候萬福游八月下旬方能到武

昌道中勞費百端不自意

達此惟時時展誦
送行妙語用自開釋耳
在当
涂見报有
禾興之除今窃计奉
版輿西来开府久矣不
得为
使君樽前客命也郑推
官

释文

达此惟时时展诵
送行妙语用自开释耳
在当
涂见报有
禾兴之除今窃计奉
版舆西来开府久矣不
得为
使君樽前客命也郑推
官

佳士当辱

知遇向经由时

府境颇苦潦后来不至

病岁否

伯共博士必已造朝久

舟中日

听小儿辈诵左氏博议殊

叹仰也未由

佳士当辱
知遇向经由时
府境颇苦潦后来不至
病岁否
伯共博士必已造朝久
舟中日
听小儿辈诵左氏博议
殊
叹仰也未由

参观惟万々
拓謢即膺
严近之拜不宣游惶恐
再拜上啓
原伯知府判院老兄台
座
宋汪應辰書

應辰頓首再拜被

释 文

参观惟万万
珍护即膺
严近之拜不宣游惶恐
再拜上启
原伯知府判院老兄台
座
宋汪应辰书
汪应辰《致子东学士尺牍》
应辰顿首再拜被

□□审早上
起居佳安小保详纳去
期集明日未能
办须再展昨见许公执
云须待中庸
毕工方可期集及见梁
帅乃云中庸毕
工当在后月初间局中
钱物不足决不可候
其期容面禀

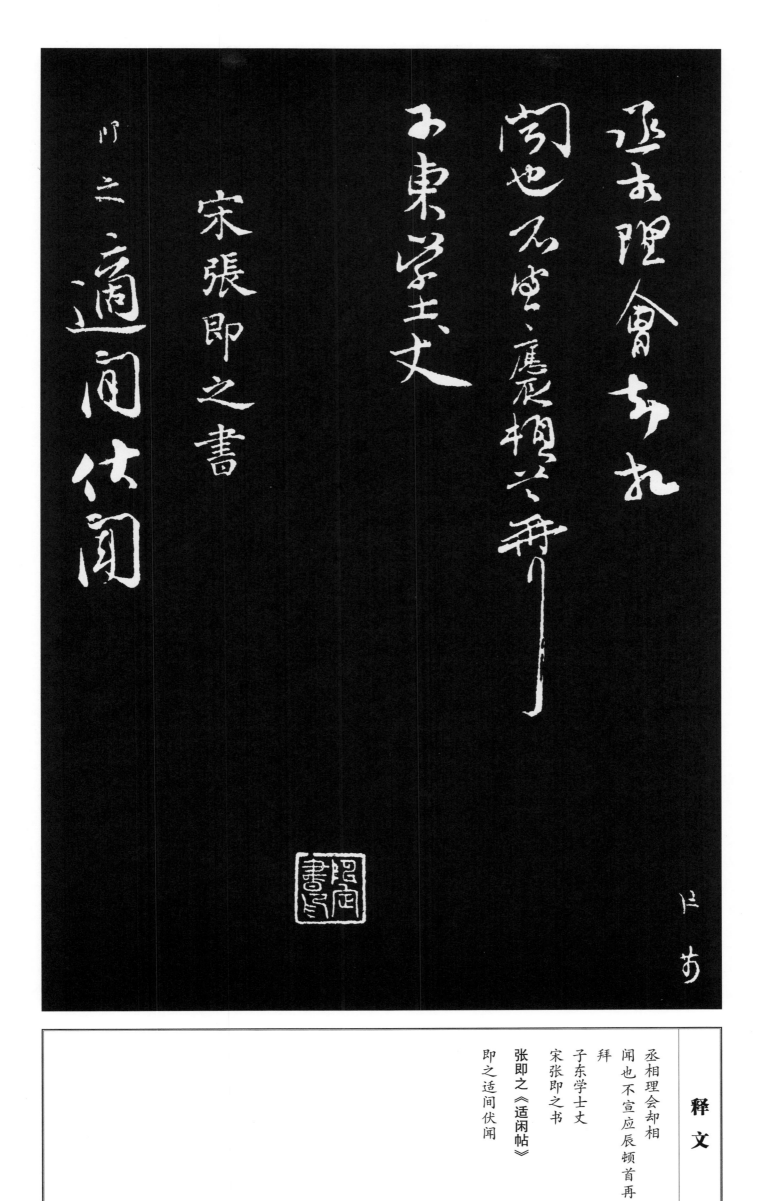

释 文

张即之《适闲帖》

宋张即之书

丞相理会却相
闻也不宣应辰顿首再
拜
子东学士丈
宋张即之书
即之适间伏闻

従者来帰喜欲起舞想

太夫人慈顔之喜可掬也

野衣黄冠擁懶殘煨芋

之火不能亟

謁々拝

释 文

从者来归喜欲起舞想
见
太夫人慈颜之喜可掬
也
野衣黄冠拥懒残煨芋
之火不能亟
谒已拜

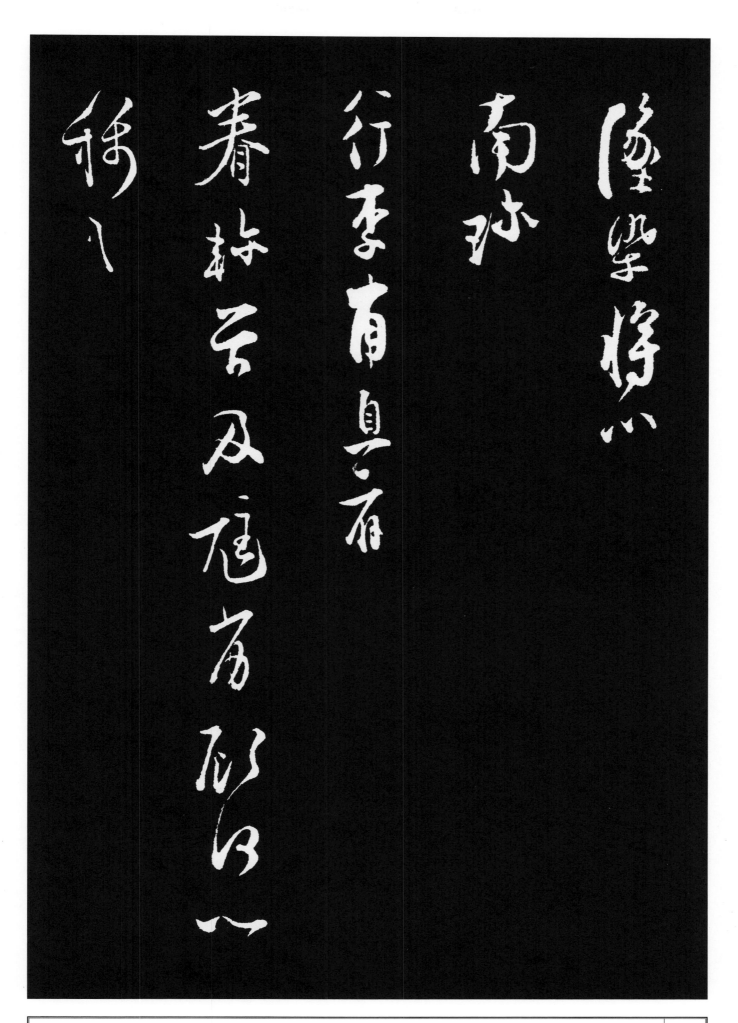

释 文

坠染将以
南珍
行李甫息肩
眷轸首及尪劣顾何以
称之

敬须
侍谢次
令弟赐翰已领
即之拜禀
殿元学士尊亲契兄台
坐

心期萬未一能償海

韻

自遣用魯山老僧

汎士物甚佳

角連宵夢
帝鄉白髮易生時序短
青雲難致道途長有
方却病還吞藥無事
消閒只點香誰道官

释文

角连宵梦
帝乡白发易生时序短
青云难致道途长有
方却病还吞药无事
消间只点香谁道官

居寥落甚許多風月
滿詩囊
臘八日早漫成答
簿書應接一身兼減
却新詩上筆尖媿我

释 文

居寥落甚許多风月
满诗囊
张即之《腊八日早漫成》
腊八日早漫成答
簿书应接一身兼减
却新诗上笔尖愧我

世無分寸補為農憂
有歲時占客因年近
思家切人到心閒飲
水甜昨夜一番鄉屋
夢寒梅香處短節拓

释 文

世无分寸补为农忧
有岁时占客因年近
思家切人到心闲饮
水甜昨夜一番乡屋
梦寒梅香处短节拓

懷保叔寺鏞公
華嚴閣上夜談經虎
嘯風生月正橫茶笋
家常元有分簪纓世
路本無情住間石屋

释文

张即之《怀保叔寺镛公》
怀保叔寺镛公
华严阁上夜谈经虎
啸风生月正横茶笋
家常元有分簪缨世
路本无情住间石屋

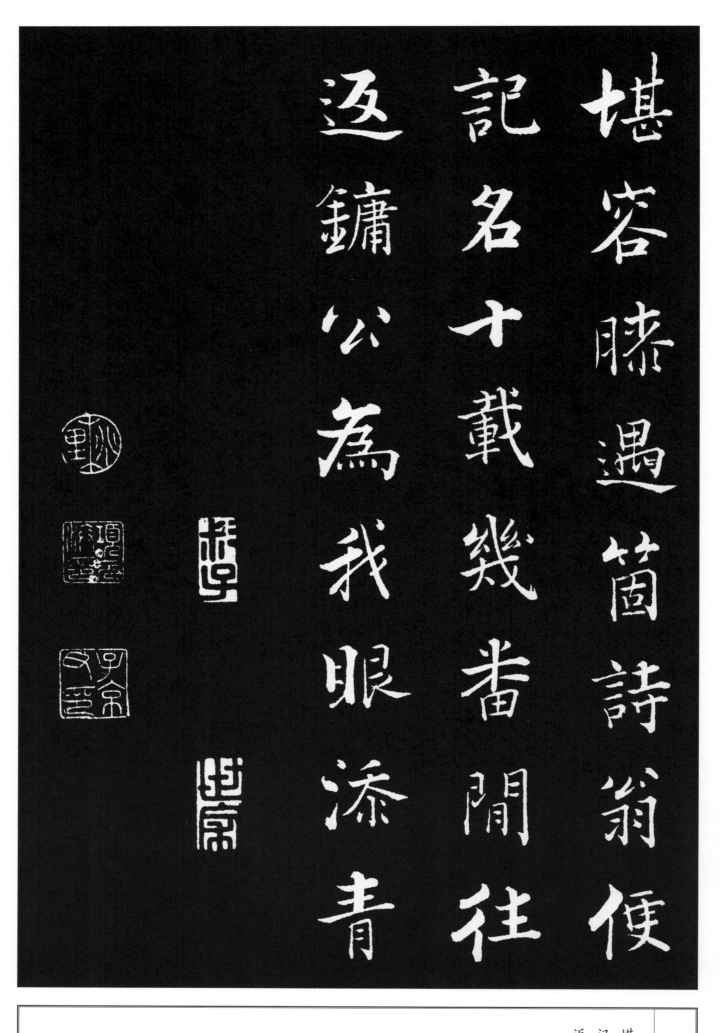

堪容膝遇个诗翁便
记名十载几番闲往
返镛公为我眼添青

宋杜良臣書

宋杜良臣书
杜良臣《致忠吾新恩中
除贤弟》

良臣连日荷
勤顾老亲昨日暑中令
阁
婢婢仍劳远出尤感专
介至
询问医者盖犹未至也
妈妈
今日却已不甚热然不
敢投药

59

释 文

且吃粥糜今日且不劳
见过候柴医却相闻同
商议投药欲得中兴登
科记最后一册检朝贵
家讳
发札子幸即捡付去仆
一
示余容

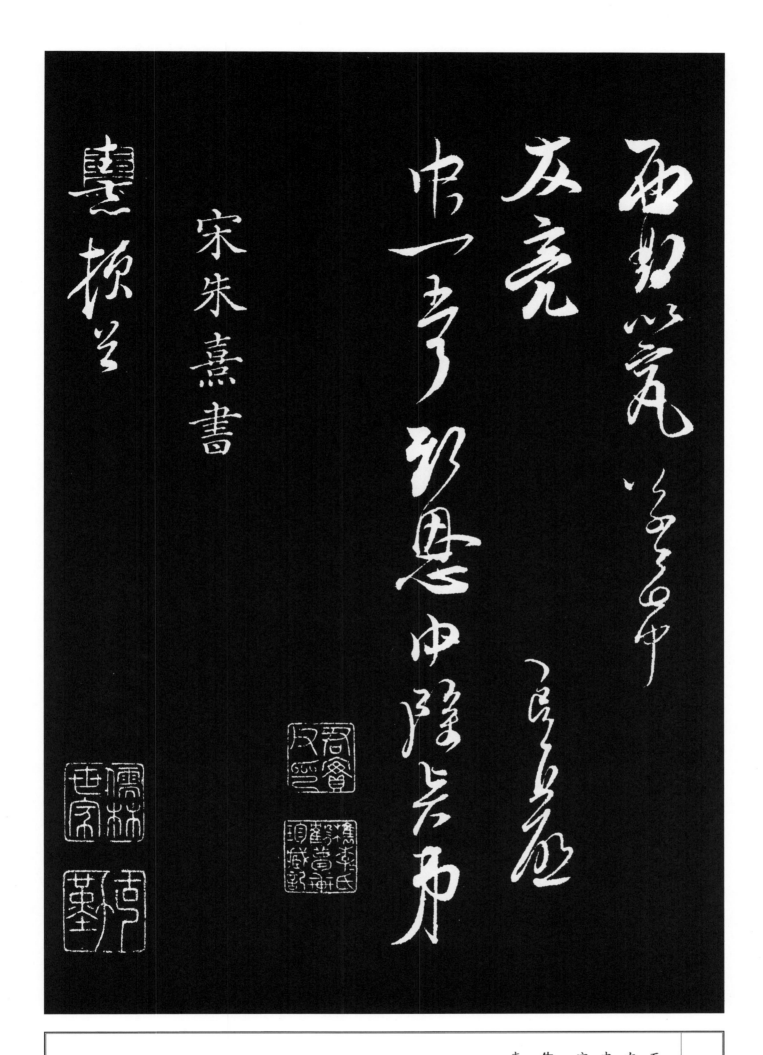

释文

面对以究草草希
友亮　良臣启
忠吾新恩中除贤弟
宋朱熹书
朱熹《与彦修少府帖》
熹顿首

释文

彦修少府足下别来三
易
裘葛时想
光霁倍我遐思黔中名
胜
之地若云山紫苑峰势
泉
声犹为耳目所闻睹足
称

高懷眇然援啸月落应

动故乡之情平熹迹来

隐迹杜门释尘芬於讲

诵之余行简易于礼法

之

外长安日近高卧维坚

高怀眇然猿啼月落应
动故乡之情乎熹迹来
隐迹杜门释尘芬于讲
诵之余行简易于礼法
之
外长安日近高卧维坚
政
学荒芜无足为

门下道者子潜被
命涪城知必由故人之
地敭
驰数行上问并附新茶
二盏
以贡
左右少见远怀不尽区
区
熹再拜上问

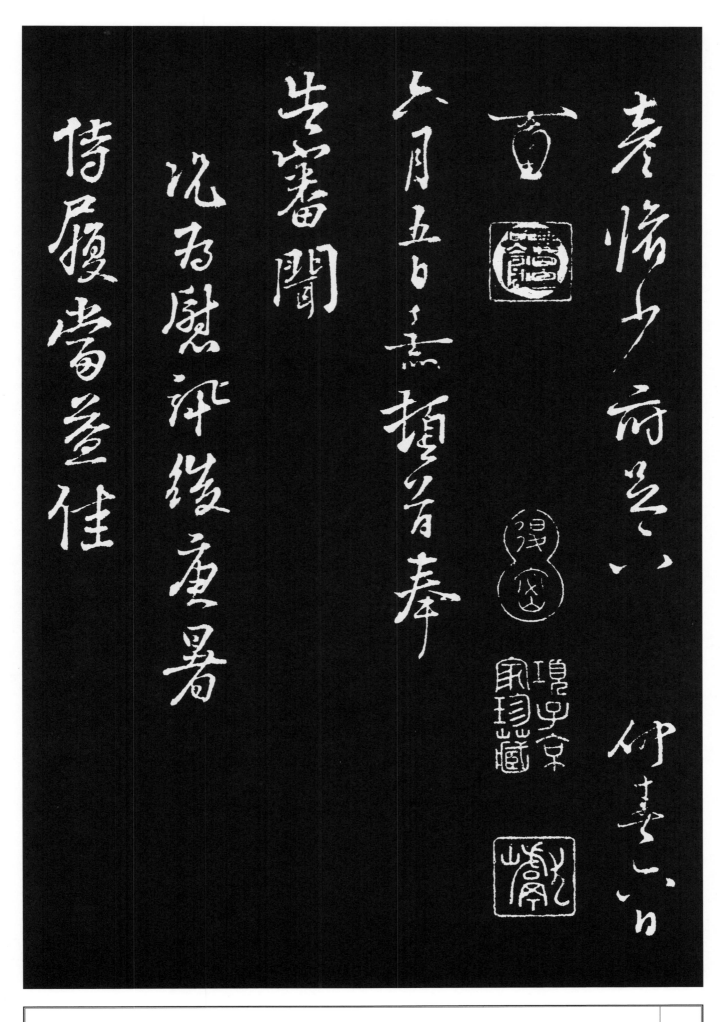

廟额閒已得之足見
朝廷表勸忠義之意記文久之
奉諾豈敢食言然以病冘困循
遂成稽緩今又大病累月幾死
近日方有向安意若以
先正之靈未即瞑目少寬數月

庙额闻已得之足见
朝廷表劝忠义之意记
文久已
奉诺岂敢食言然以病
冘困循
遂成稽缓今又大病累
月几死
近日方有向安意若以
先正之灵未即瞑目少
宽数月

當為草定
父歸日必可寄
呈矣匆匆布復余惟
自愛
令祖母太夫人康寧眷
集一一佳慶
不宣　憙再拜

当为草定
父归日必可寄
呈矣匆匆布复余惟
自爱
令祖母太夫人康宁眷
集一一佳庆
不宣　熹再拜

君承務

宋趙孟堅書

下顧乃承　堅前日荷

释文

君承务
宋赵孟坚书
赵孟坚《致严坚中太丞
尺牍》
孟坚前日荷
下顾又承

68

惠脏腑药偶连日调利
尚未服储留侯或对证
则
服之也匆匆言归家酿
二壶
持浇幸
留顿仍令仆者

宋沈復書

面及余嗣
谢次　孟坚简上
严郎中太丞
宋沈复书

释文

释文

沈复《题十六应真记》

夫水不能漂履水如地
履地如
水者在四果犹能况秘
菩萨
行者乎况佛化者乎今
观十
六应真溯涧乃有倩人
负者
有藉手援者有伛而就
掣者

有前而顾后者有始下
足而意
若悍险者有已登岸而
气
若稍纾者或揭或厉或
杖
或戴无不作病涉态岂
前所
谓履水而不为所漂者
耶
盖果人大士无所不现
纵外现

声闻而不欲以神变骇
世反从
俗顺众示同凡情者何
耶将
以成熟众生为世福田
故也则
其善巧方便曲被群机
普
资三有者又岂止是而
已哉
噫骇人前不得说梦览者

73

当究其本而遗其迹可
也

西冈无碍居士沈复书
于陈

氏竹所

宋王升书

王升《衰老帖》

升再拜衰老杜

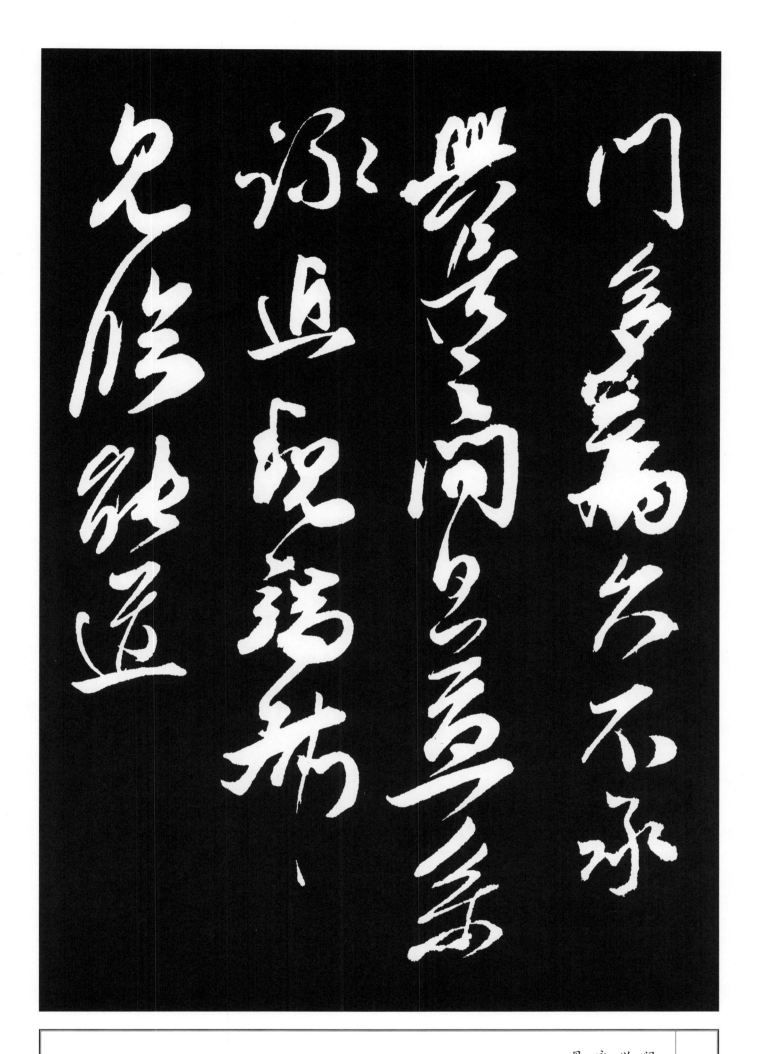

释文

门
多病久不承
兴居之问日益系
咏近魏端叔
见临能道

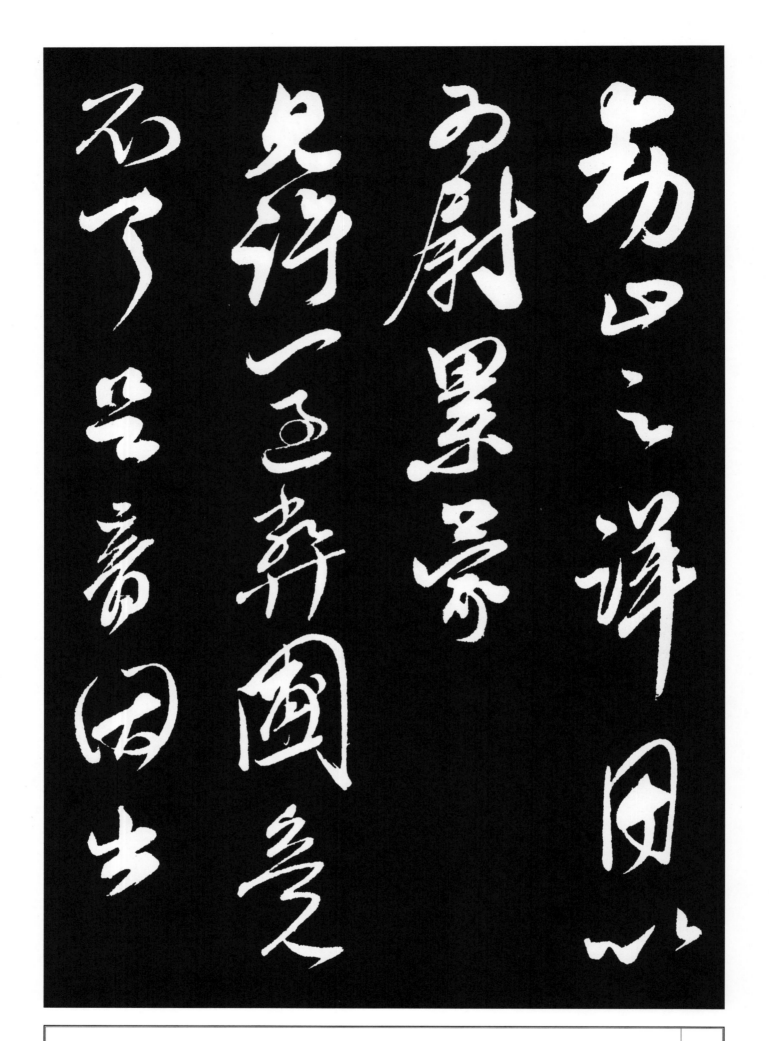

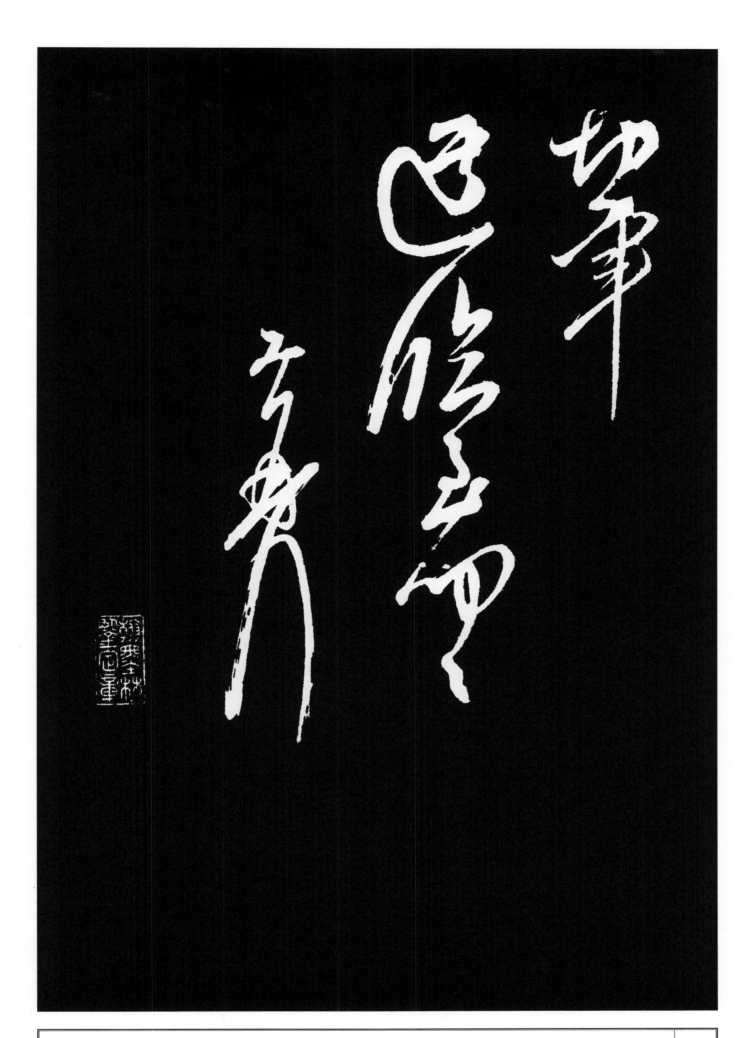

金王庭筠書

法華臺

塊圠有同色

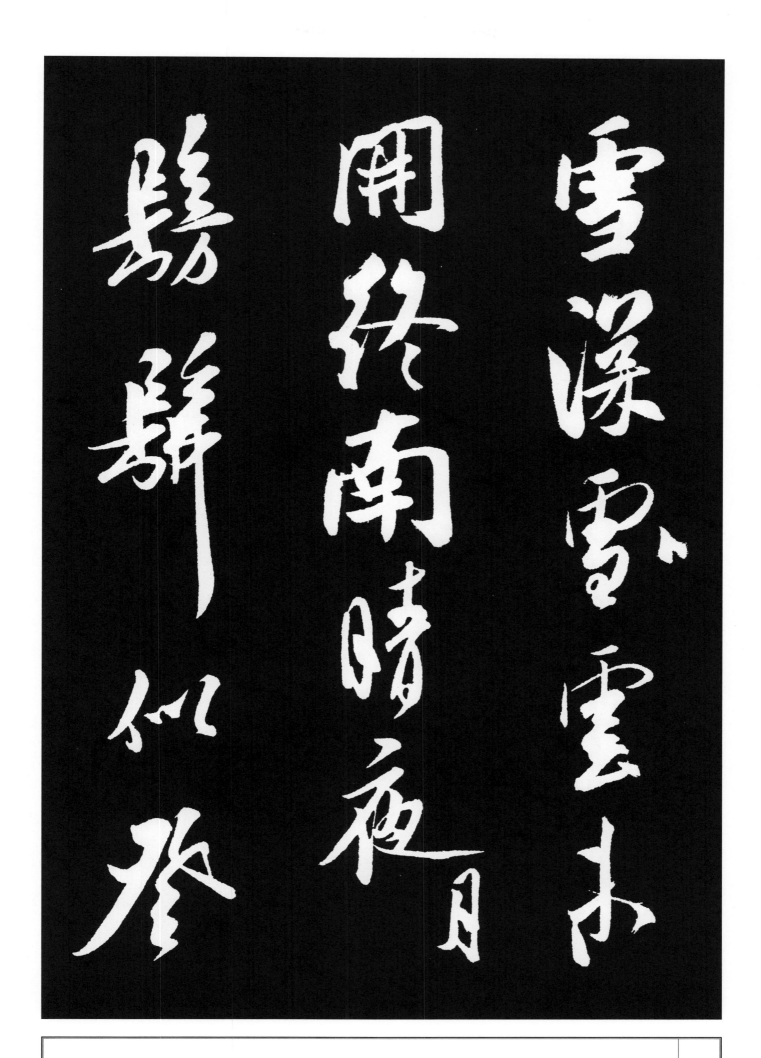

释文

雪深云未
开终南晴夜月
仿佛似登

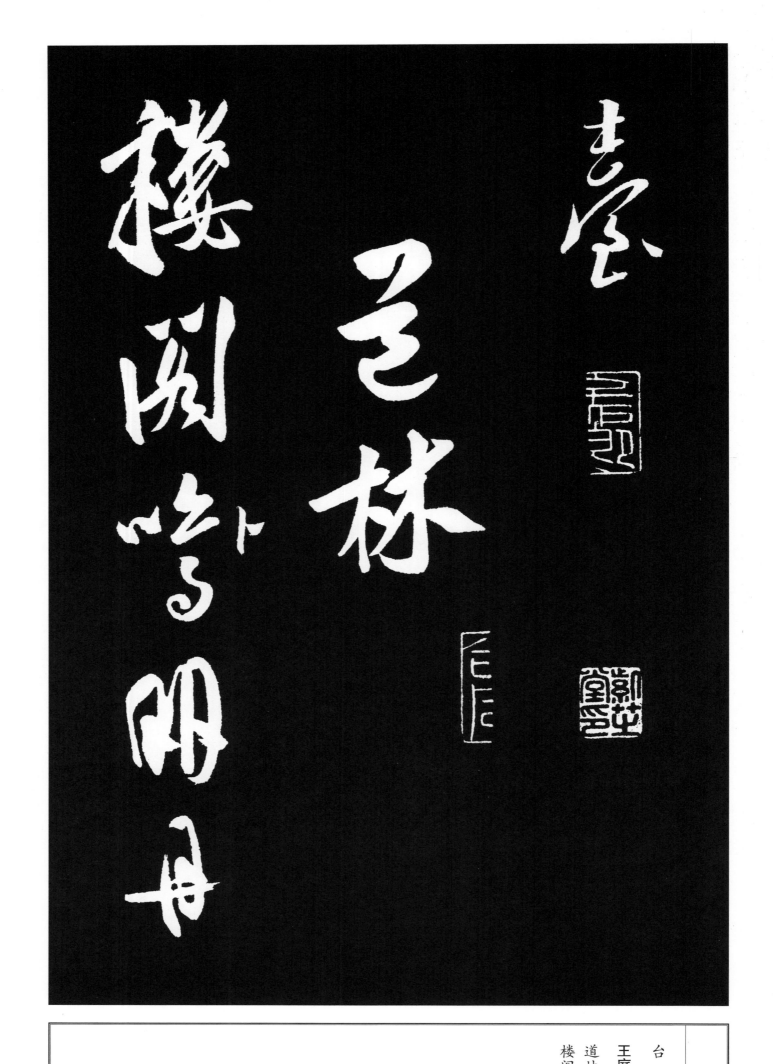

台
王庭筠《道林帖》
道林
楼阁明丹

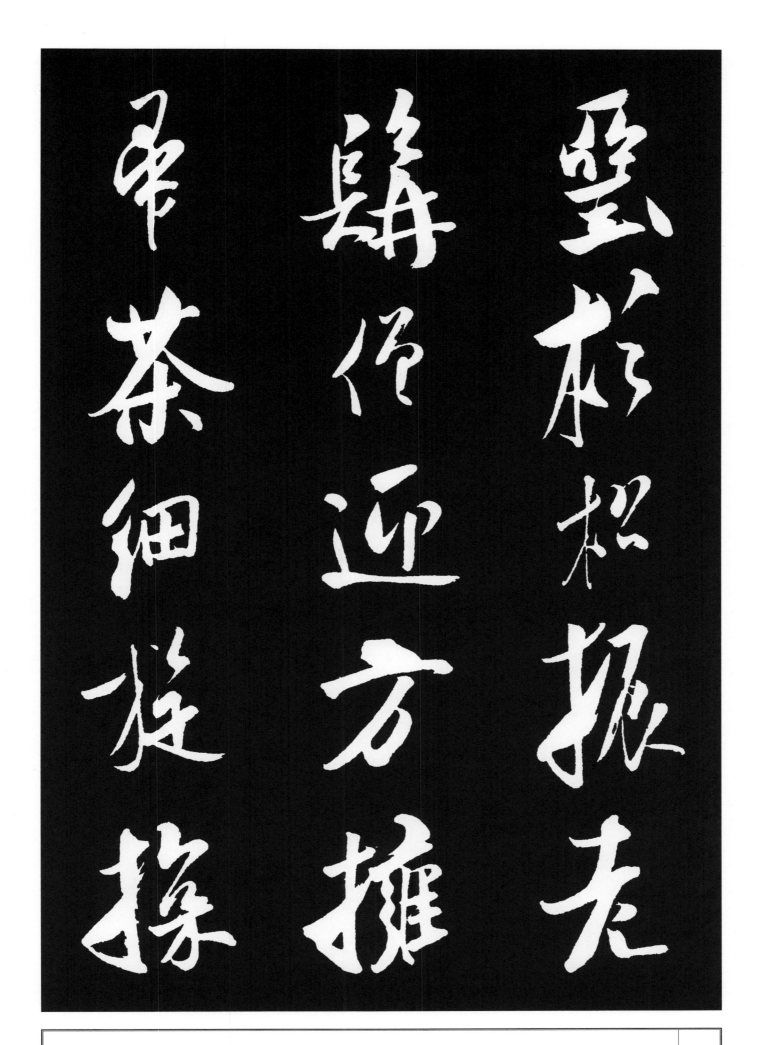

垩杉松振老
髯僧迎方拥
帛茶细旋探

释 文

图书在版编目（CIP）数据

钦定三希堂法帖 . 十七 / 陆有珠主编 . —— 南宁 : 广西
美术出版社 , 2023.12

ISBN 978-7-5494-2720-8

Ⅰ . ①钦… Ⅱ . ①陆… Ⅲ . ①行书—法书—中国—宋
代 Ⅳ . ① J292.21

中国国家版本馆 CIP 数据核字（2023）第 214152 号

钦定三希堂法帖（十七）
QINDING SANXITANG FATIE SHIQI

主　　编：陆有珠

编　　者：陆有标

出 版 人：陈　明

责任编辑：白　桦

助理编辑：龙　力

装帧设计：苏　巍

责任校对：梁冬梅

审　　读：陈小英

出版发行：广西美术出版社

地　　址：广西南宁市望园路 9 号（邮编：530023）

网　　址：www.gxmscbs.com

印　　制：南宁市和诚印务有限公司

开　　本：787 mm × 1092 mm　1/8

印　　张：10.5

字　　数：100 千字

出版日期：2024 年 1 月第 1 版第 1 次印刷

书　　号：ISBN 978-7-5494-2720-8

定　　价：57.00 元